中国历代绘画名家作品精选系列

赵孟頫

赵毅冰 编

河南美术出版社

图书在版编目（CIP）数据

中国历代绘画名家作品精选系列. 赵孟頫：／赵毅冰
编. —郑州：河南美术出版社，2011.12
ISBN 978-7-5401-2286-7

Ⅰ．①中…　Ⅱ．①赵…　Ⅲ．①中国画—作品集—
中国—元代　Ⅳ．①J222

中国版本图书馆CIP数据核字（2011）第268928号

中国历代绘画名家作品精选系列

赵孟頫

赵毅冰　编

责任编辑：赵毅冰
责任校对：敖敬华　李　娟
装帧设计：于　辉

出版发行：河南美术出版社
　　　　　地　　　址：郑州市经五路66号
　　　　　邮政编码：450002
　　　　　电　　　话：（0371）65727637
设计制作：河南金鼎美术设计制作有限公司
印　　刷：郑州新海岸电脑彩色制印有限公司

开本：889毫米×1194毫米　16开
印张：3
版次：2012年1月第1版
印次：2012年1月第1次印刷
印数：0001—3000册
书号：ISBN 978-7-5401-2286-7
定价：20.00元

赵孟頫（1254—1322），字子昂，号松雪、松雪道人，又号水晶宫道人、鸥波、吴兴（今浙江湖州）人。宋朝宗室，宋亡后，归故乡闲居。至元二十三年(1286)仕元，极得元代皇帝的宠爱，屡经升迁，直至晋升为翰林学士承旨、荣禄大夫，官居从一品，『荣际王朝，名满四海』。

赵孟頫『幼聪敏，读书过目辄成诵，为文操笔立就』。博学多才，能诗善文，通律吕，解鉴赏，尤以书法和绘画成就最高，开创元代新画风，被董其昌称为『元人冠冕』。赵孟頫鞍马、人物、山水、竹石俱精，工笔、写意、水墨、白描兼善，题材多样，手法丰富，形神兼备，笔意精妙。鞍马人物师法曹霸、李公麟，多表现历史故事、佛像等；山水取法王维、大小李将军、董源诸家，以描写南方山村水乡为主，着重表现文人隐逸的生活情趣。在笔墨技法上，兼善工笔与写意，呈多种面貌。他的绘画标榜复古，提倡笔墨法趣，刻意摹唐人笔意，而轻视南宋院画末流，通过批评『近世』、倡导『古意』，从而确立了元代绘画艺术的审美标准，成为转型变革时代开元初画坛风气最有影响的一代宗师。不仅他的友人高克恭、李仲宾、曹知白，妻子管道升，儿子赵雍受到他的画艺影响，而且弟子唐棣、朱德润、陈琳、商琦、王渊、姚彦卿、外孙王蒙，乃至元末黄公望、倪瓒等都在不同程度上继承发扬了赵孟頫的美学观点，并对后世产生了极大影响。

赵孟頫除享有极高的画名，他的书法艺术也为历代所重。他强调书画的相互关系，提出『书画本来同』，竭力主张把书法用到绘画上去。明人王世贞曾说：『文人画起自东坡，至松雪敞开大门』。这句话基本上客观地道出了赵孟頫在中国绘画史上的地位。

赵毅冰

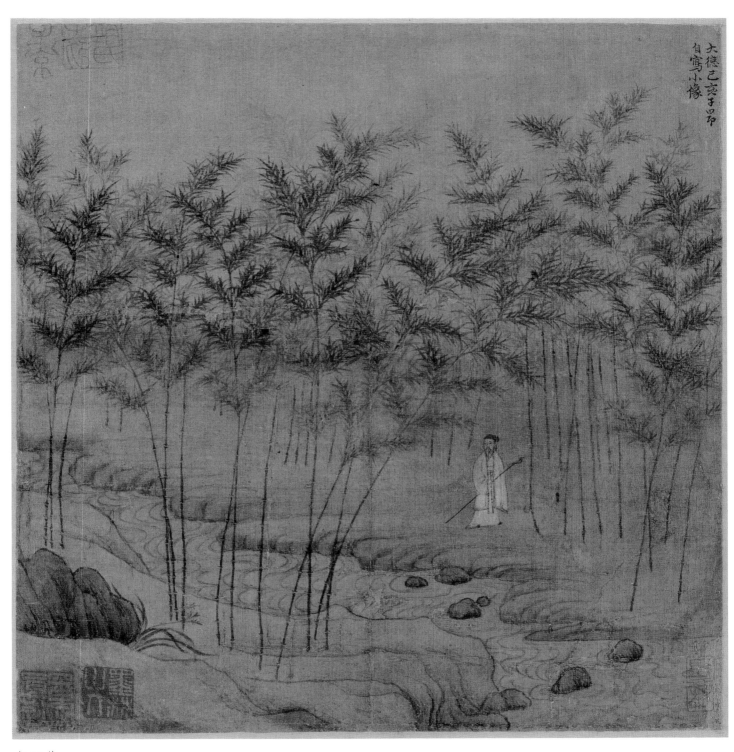

自画像

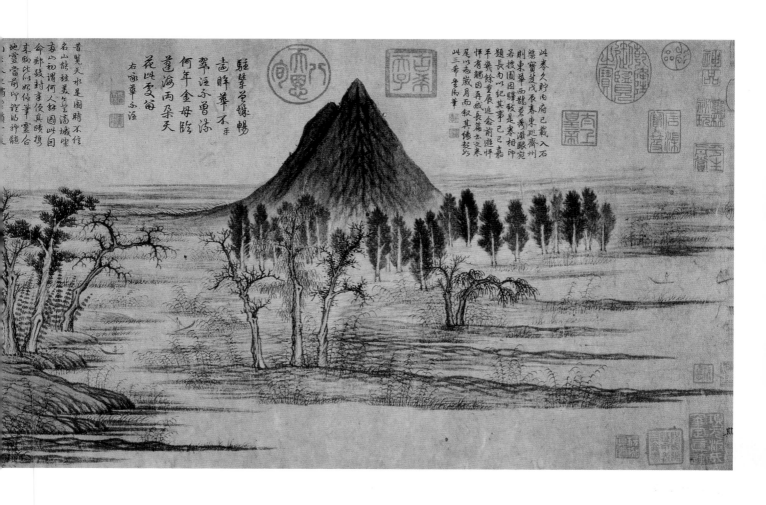

右邽韋永洭

花興雯海
蓬海兩朶天
何年金母𢪱
翠洭承曽添
畫晴華不禾
駐鞏學緣暢

昔覧天水是圖時不信
右山態狂義女豈滴城堪
奇山初謂何人紀圖此圖
命郪發封李俊真赜携
本駒此以呀保筆靈台
地靈當前印證馬神籠

此峯久貯內府己載入石
紫寶癸戌辰春東㢤齋州
則東華西龍若秀灘眼宛
若披圖因驛致是寒相師
題長句以紀其事已已嘉
平興餘辰追念前遊悵怀
怀有觸因再成長蒲玆之卷
尾以志歲月而叙其緣起外
此三希堂禹筆

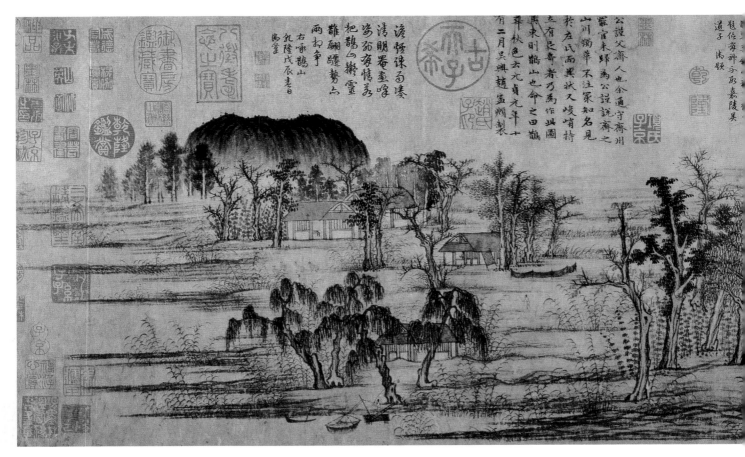

鹊华秋色图

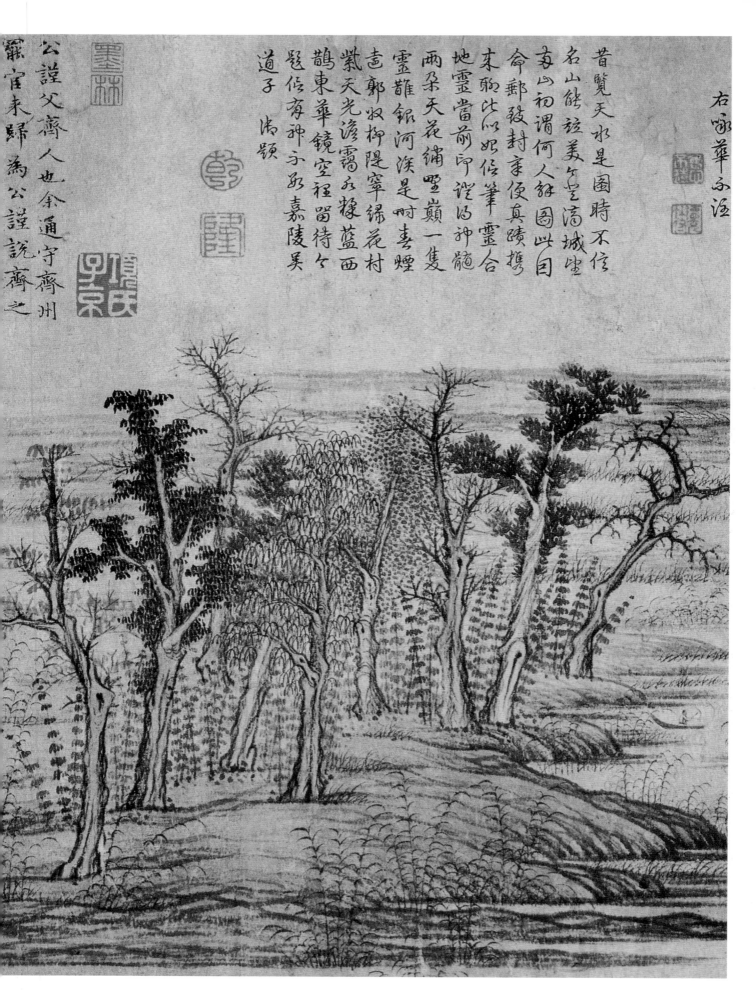

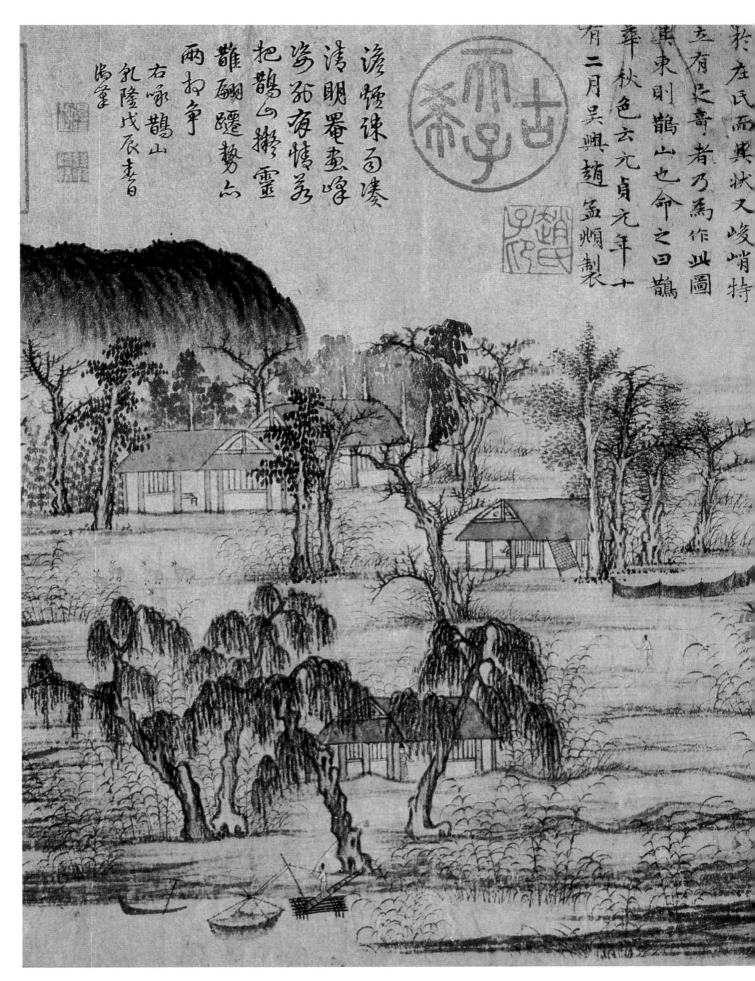

沧烟课耕
清明番畫峰
嵕孤有情苦
把鹊山搬靈
雖翩躞勢尒
兩相争
右咏鹊山
乾隆戊辰春日
御筆

於左民而其狀又峻峭特
立有足奇者乃為此圖
與東則鹊山也命之曰鹊
華秋色元貞元年十
有二月吳興趙孟頫製

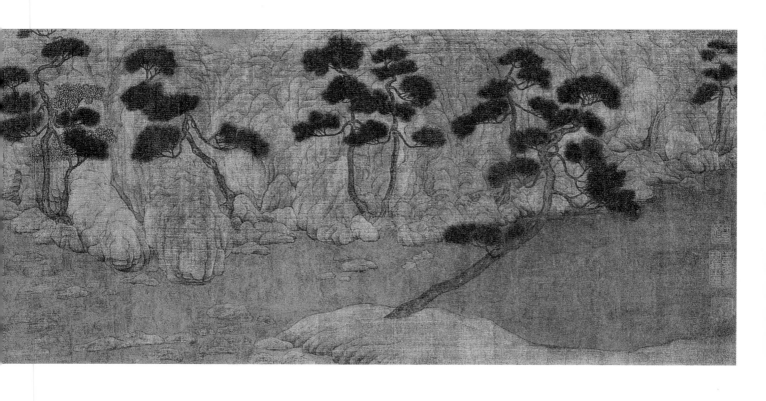

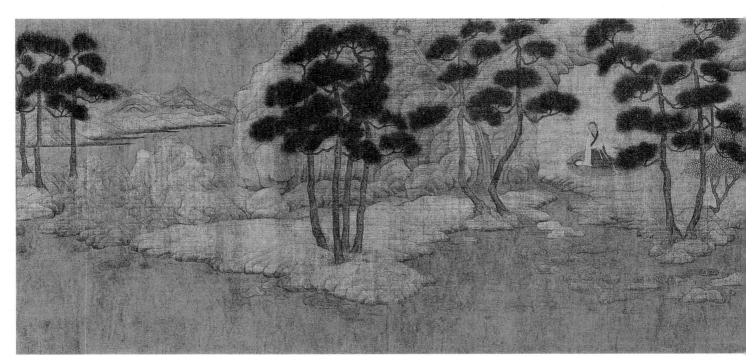

幼舆丘壑图

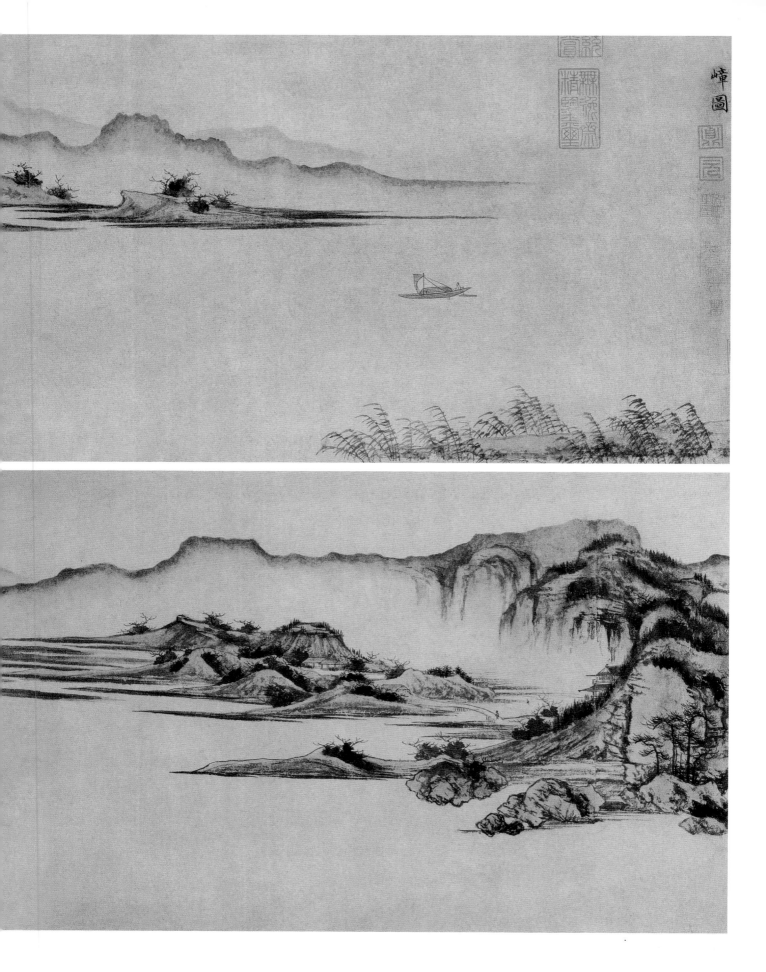

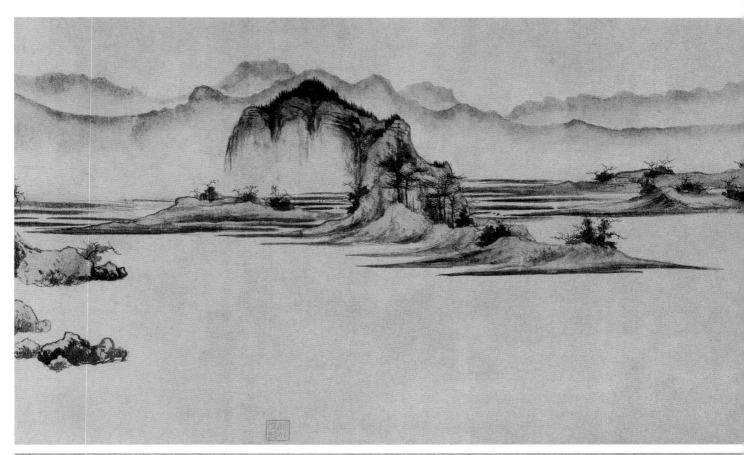

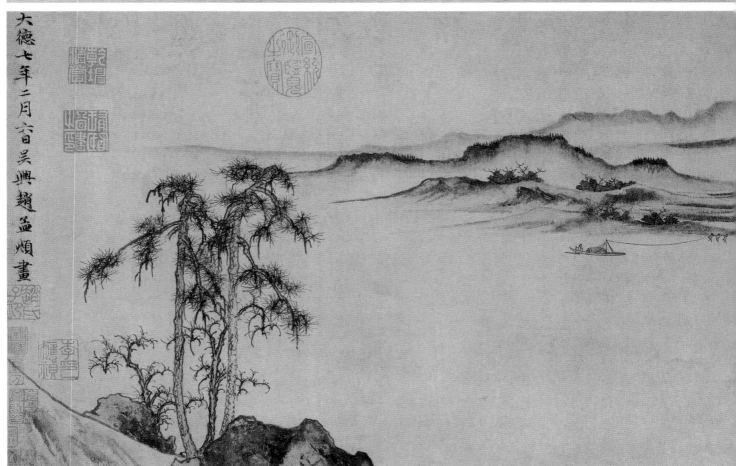

重江叠嶂图

9

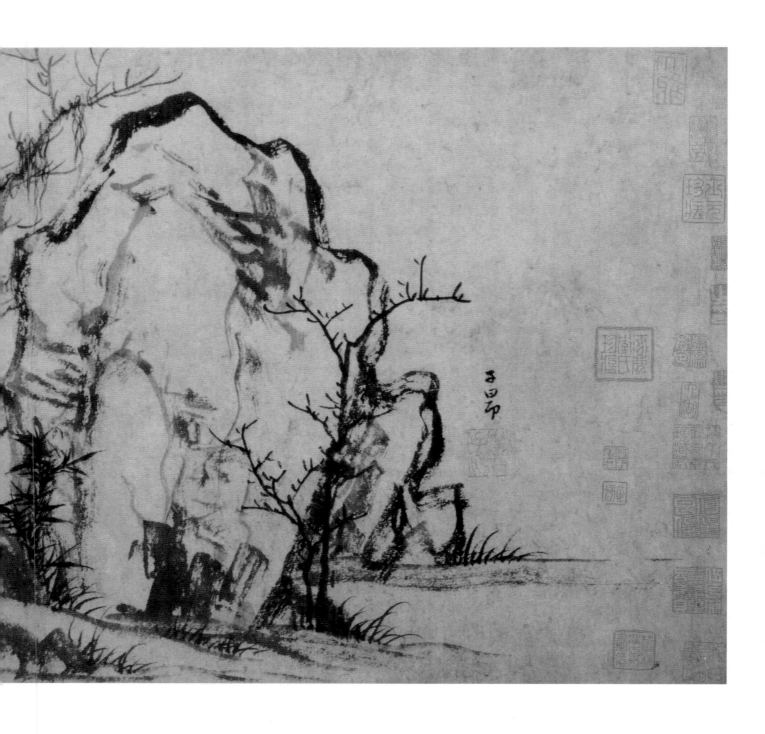

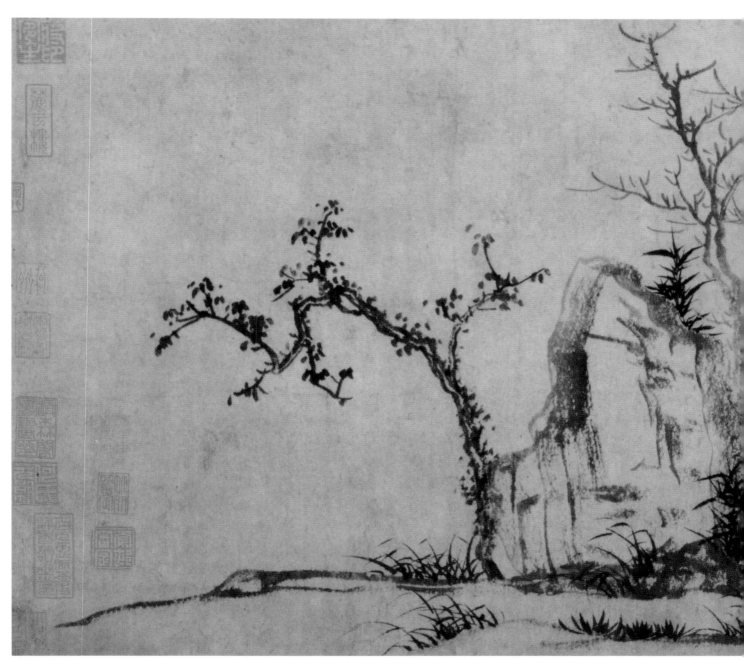

秀石疏林图卷

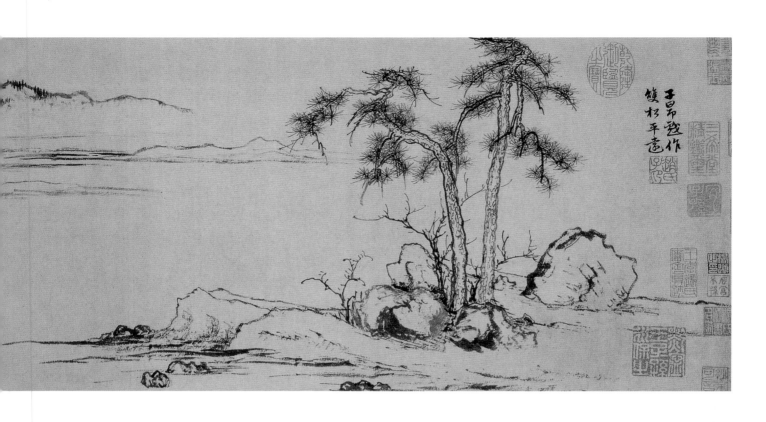

子昂戲作
雙松平遠

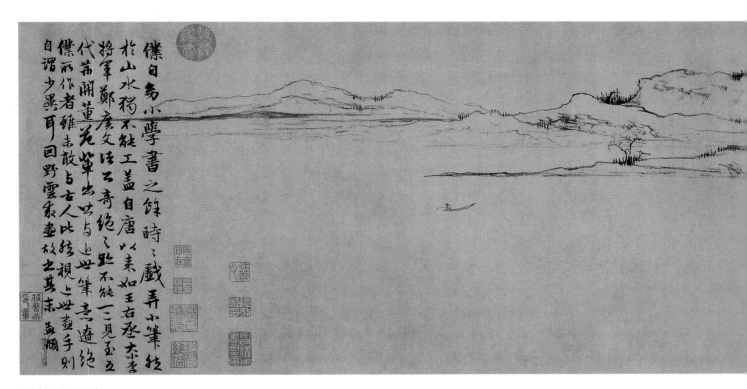

僕自幼小學書之餘，時時戲弄小筆，然於山水獨不能工。蓋自唐以來，如王右丞、大李將軍、鄭虔、虔文、皆奇絕之。然不能一二見。至五代荊關、董元輩出，皆與近世筆意遼絕。僕所作者，雖未敢與古人比，然視近世畫手則自謂少異耳。因野雲求畫，故書其末。孟頫

双松平远图

13

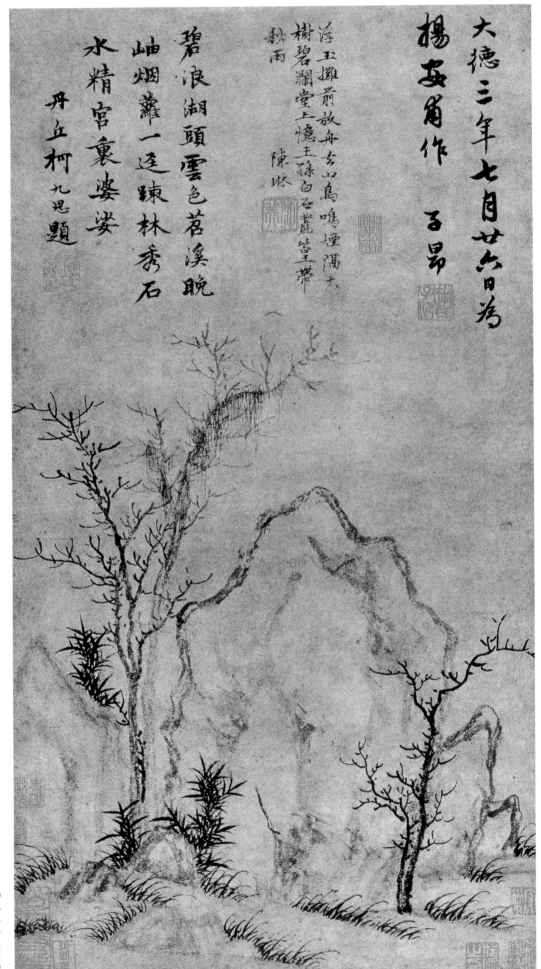

大德三年七月廿六日為

楊安甫作　子昂

浮玉攤前放舟古山島鳴煙渚大
樹碧瀾堂上憶王孫白石巖管室帶
秋雨

陳琳

碧浪湖頭雲色莒溪晚
岫烟籬一逕踈林秀石
水精宮裏婆娑
丹丘柯九思題

疏林秀石圖軸

14

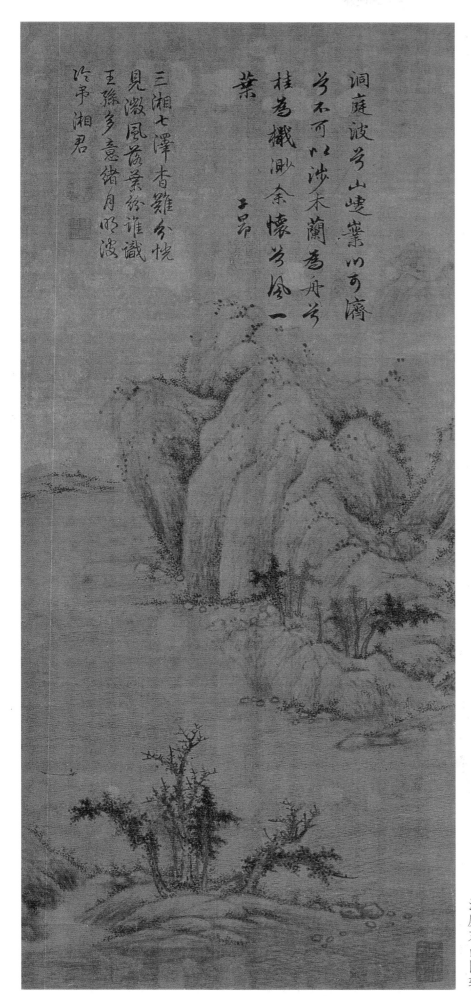

洞庭波兮山嵳嶪川可濟
兮不可以涉禾蘭為舟兮
桂為檝渺余懷兮金一
葉　王岊

三湘七澤杳難兮恍
見激風落葉紛誰識
王孫多意緒月明波
吟弔湘君

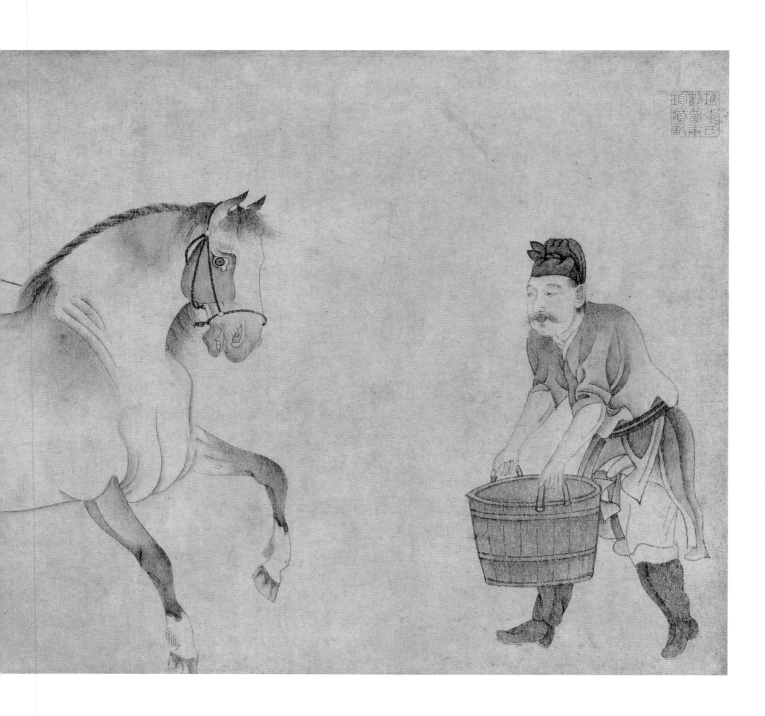

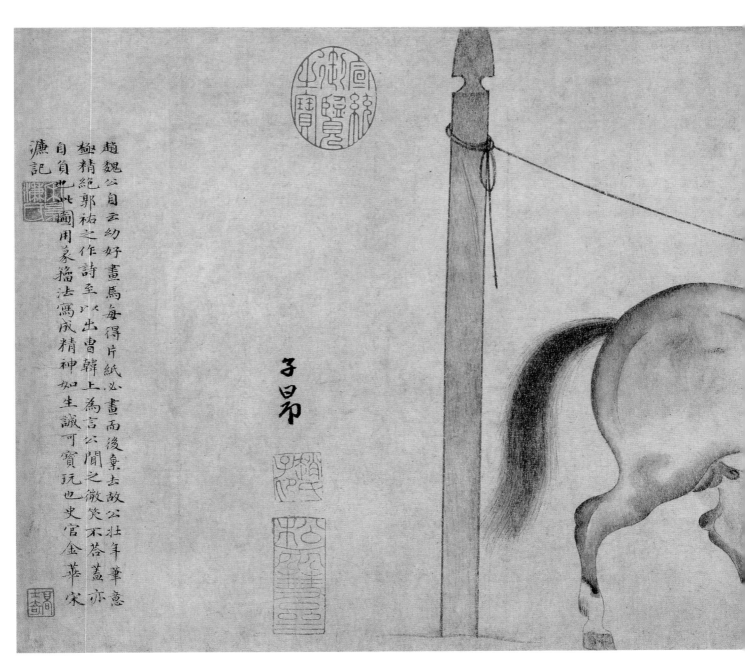

趙魏公自云幼好畫馬每得片紙必畫而後棄去故公壯年筆意極精絕郭祐之作詩至以出曹韓上爲言公聞之微笑不答蓋亦自負此此圖用篆籀法寫成精神如生誠可寶玩也史官金華宋濂記

子昂

饮马图

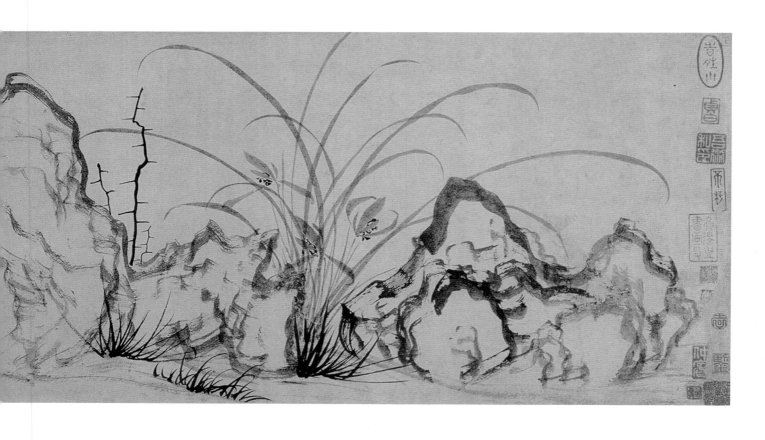

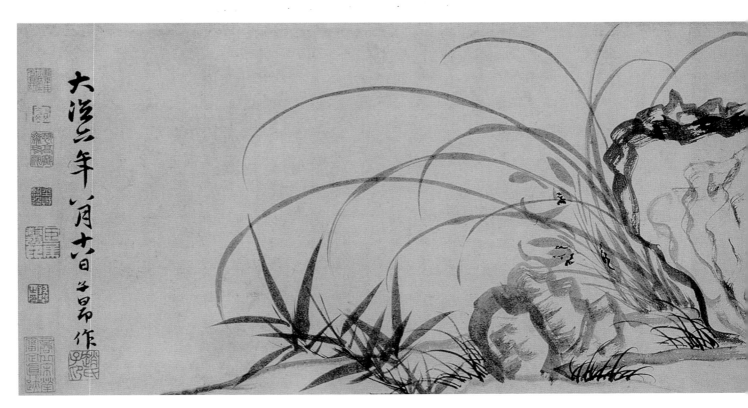

兰竹石图

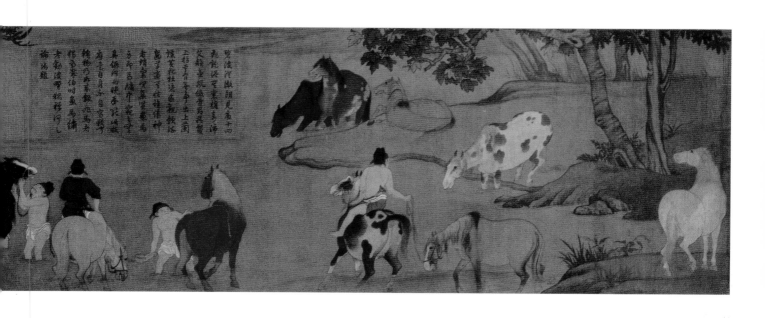

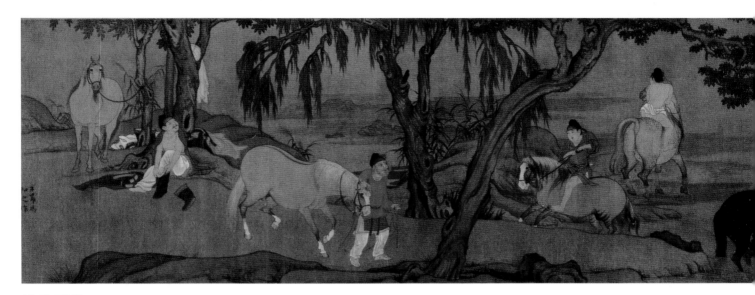

浴马图卷

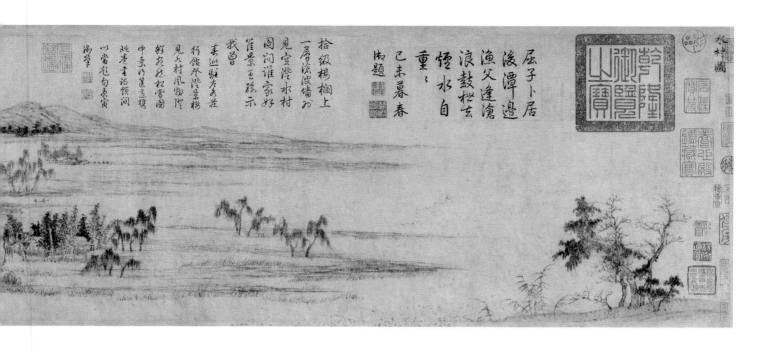

水村圖

屈子卜居
後潭邊
漁父逢滄
浪鼓枻去
悟水自
重重
己未暮春
御題

拾級樓欄上
一層滄波墻め
見空潭水村お
園洵誰家好
隹景至臨示
我曾
表迎驩寿在
行館發陂景樓
見魚村風物江
解荒絲松雪圖
中系竹簧垂棹
映岸書詩傾閒
以當凡句庚寅
御筆

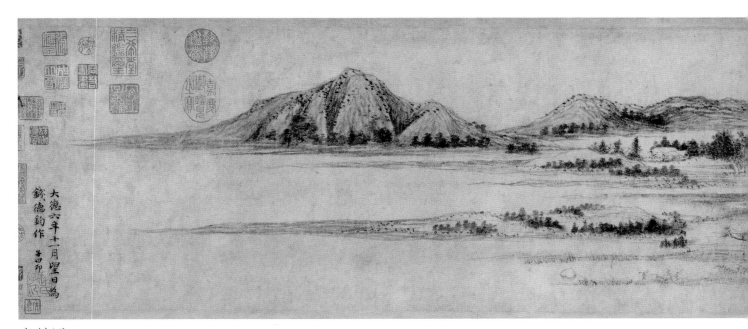

水村图

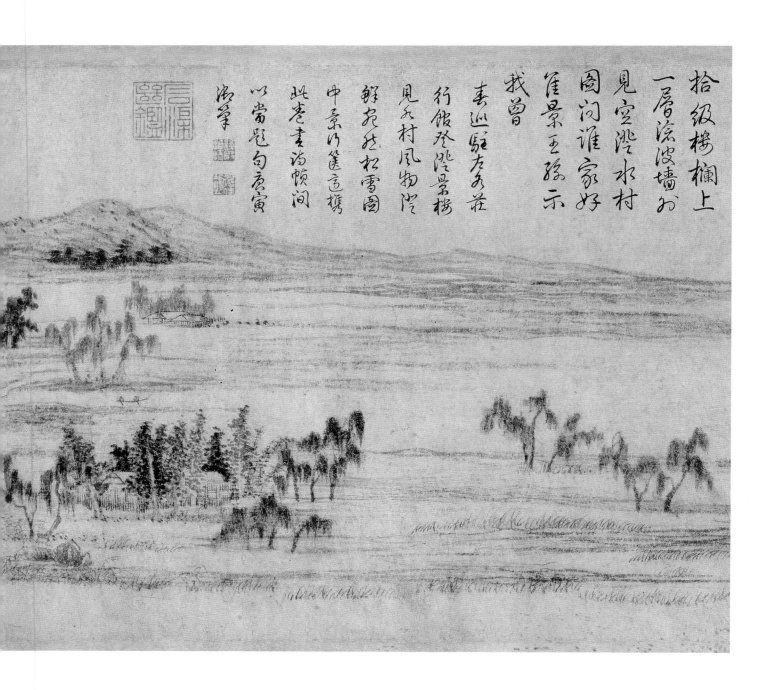

拾級樓欄上
一層流波牆如
見空漾水村
園門誰家好
崖景玉猱示
我曾
李巡駟左多莊
行館登陟景樓
見天村風物汐
鮮花莊松雪圖
中章川篷亘携
此卷畫詢幀間
以常题句貞寅
洲筆

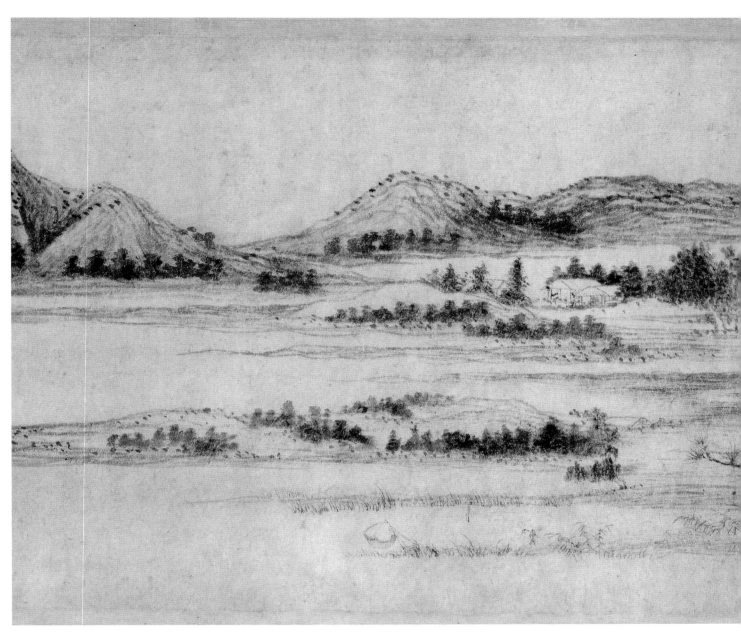

水村图（局部）

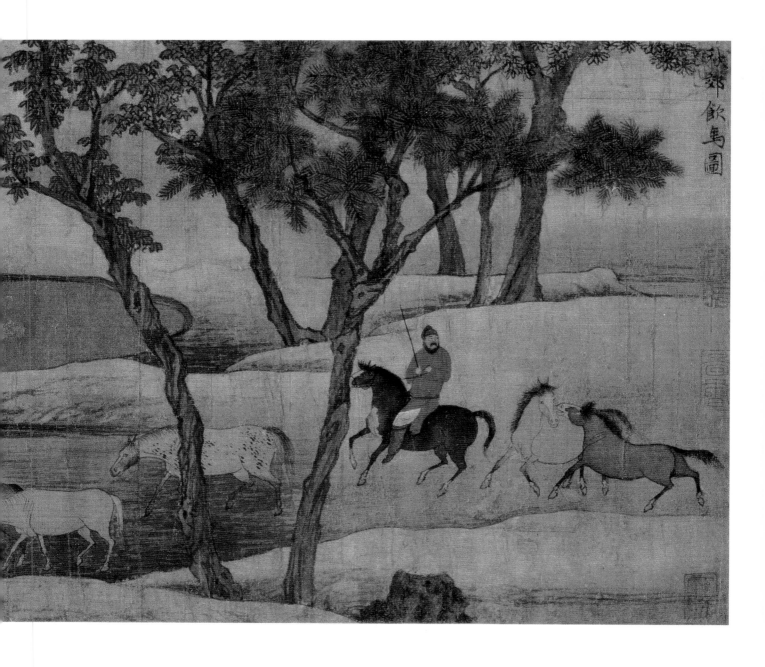

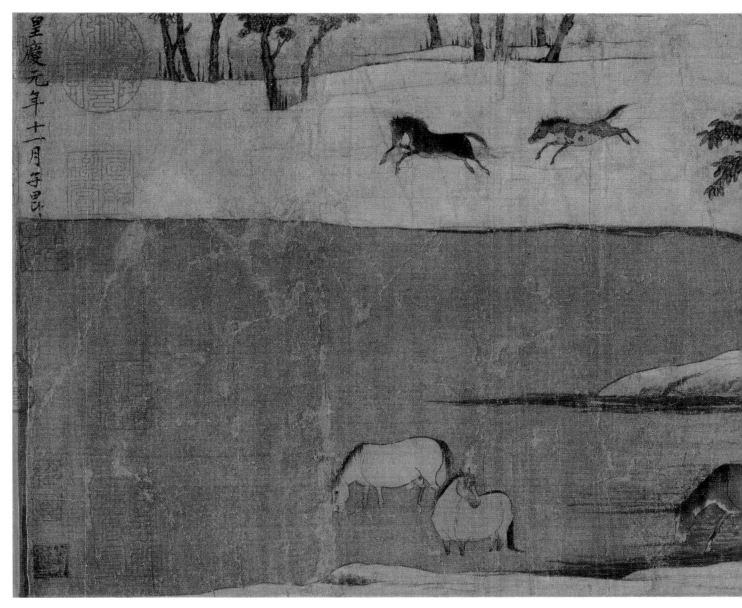

秋郊饮马图

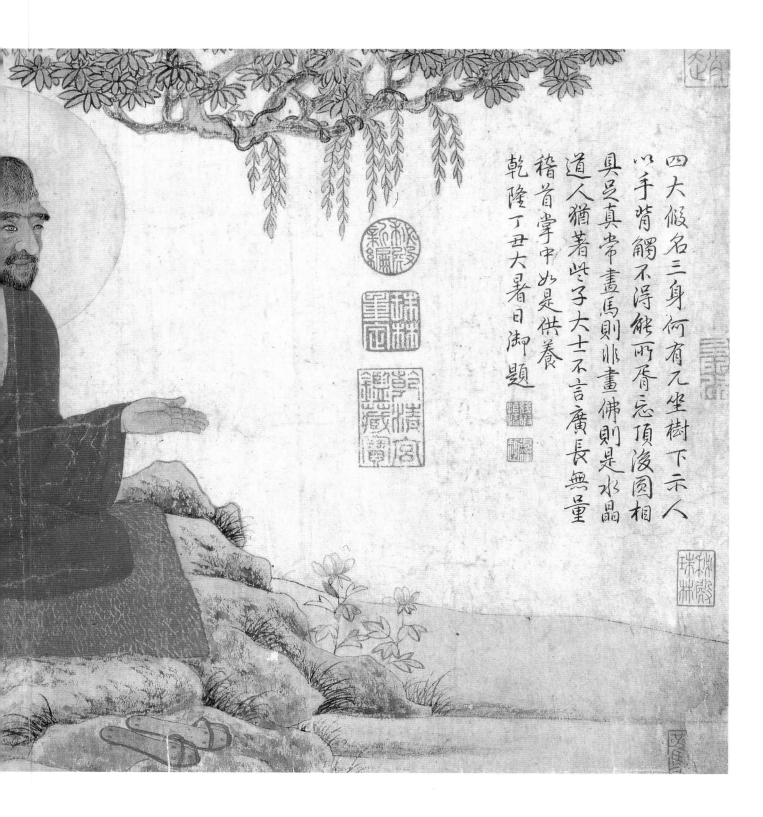

四大假名三身何有兀坐樹下示人
以手背觸不浮能兩昏忘頂後圓相
具足真常畫馬則非畫佛則是水晶
道人猶著些子大士不言廣長無量
稽首掌中如是供養
乾隆丁丑大暑日御題

28

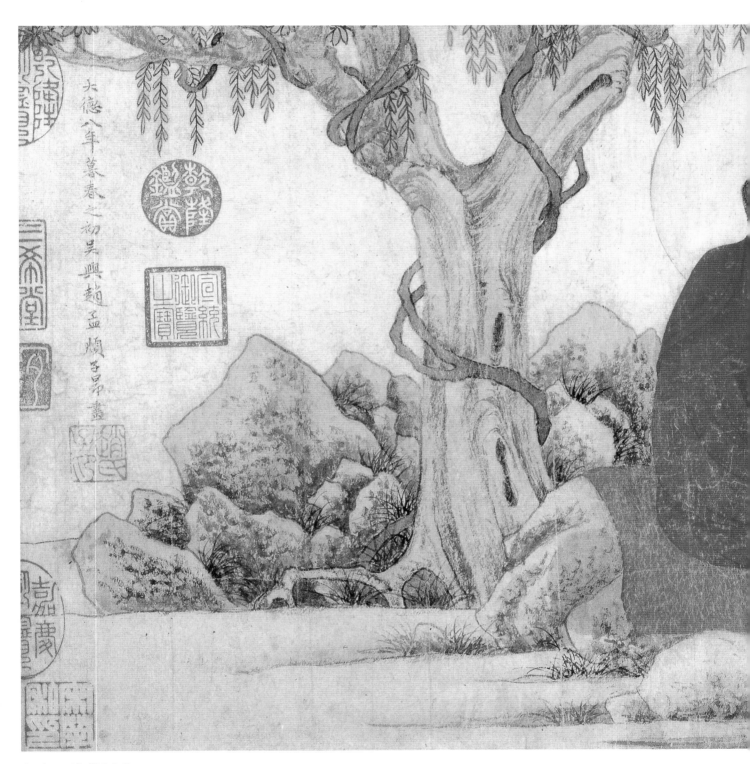

红衣西域僧图卷

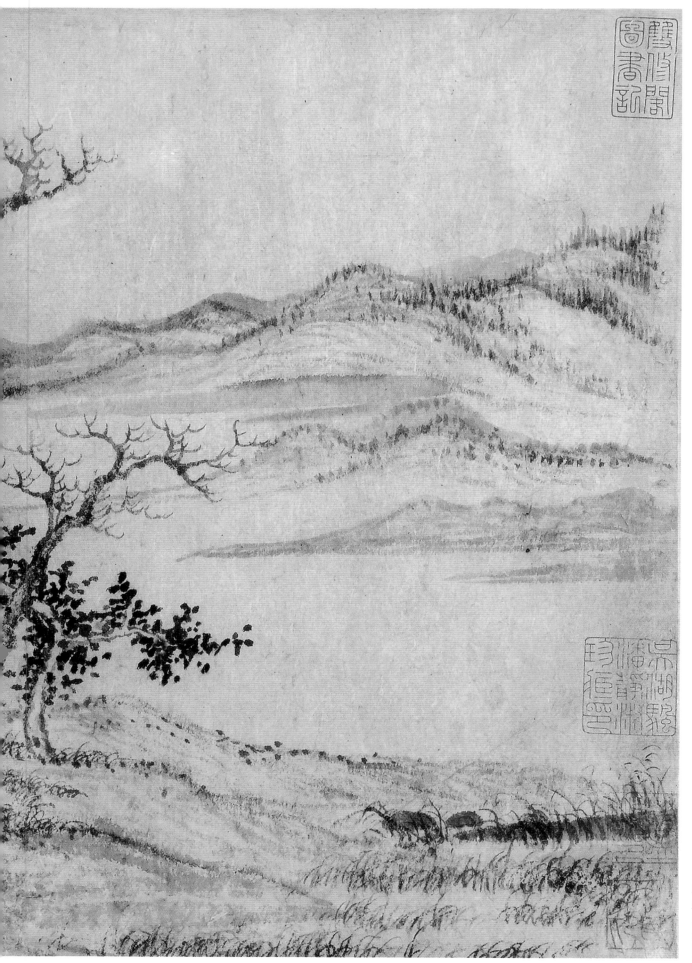

秋林远岫图

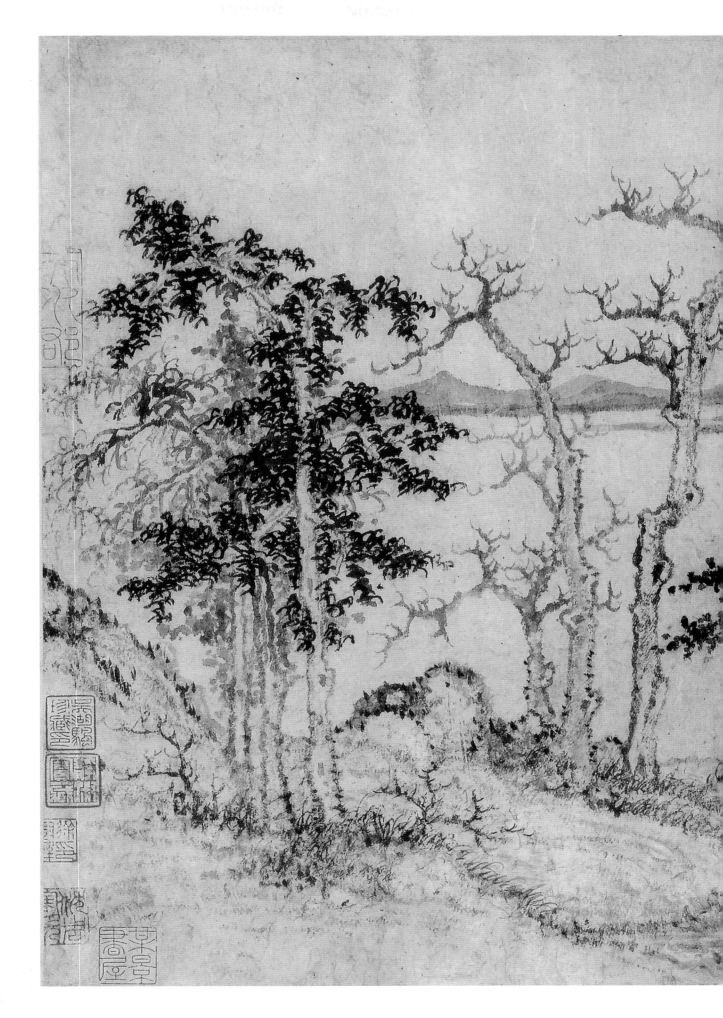

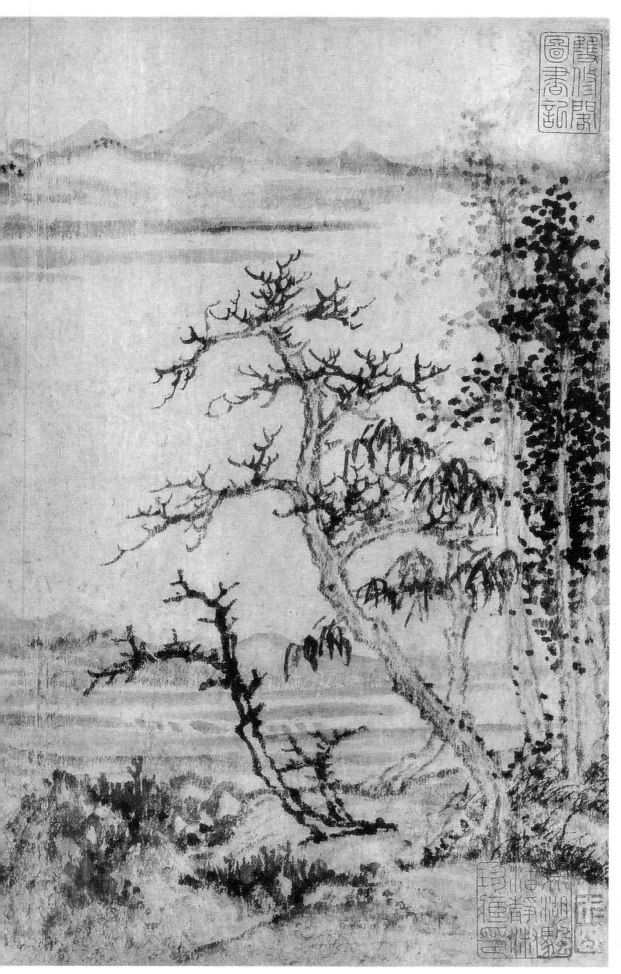

江岸乔柯图

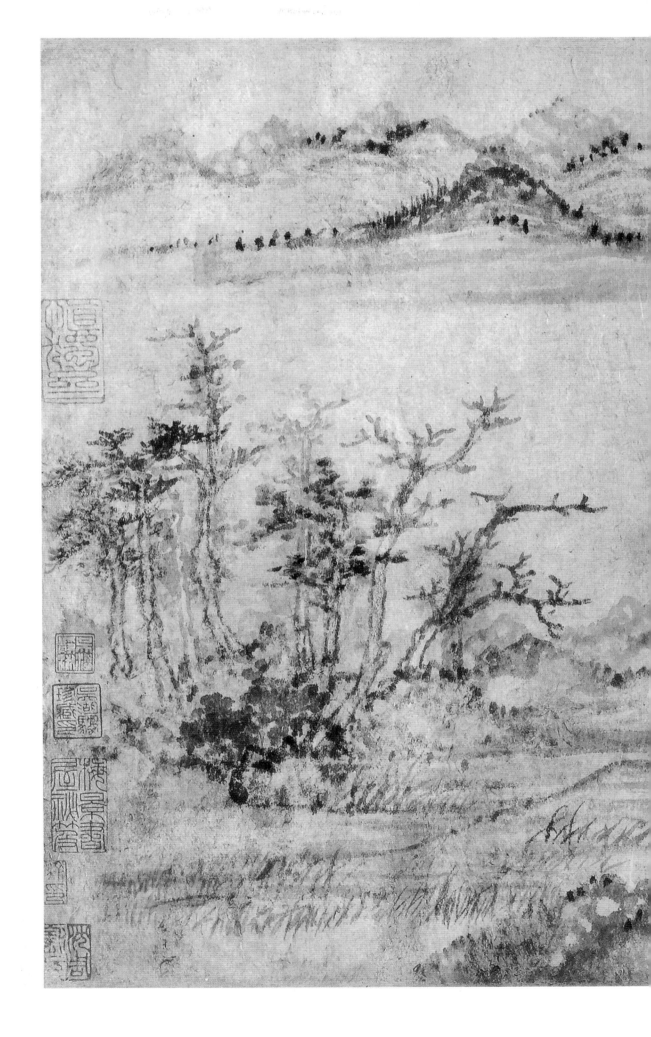

33

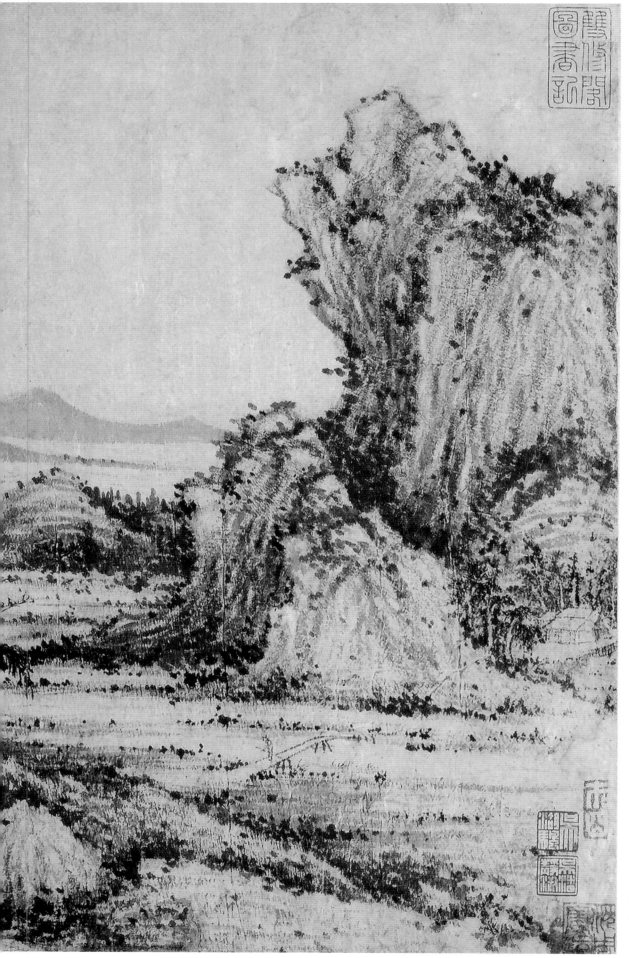

江深草阁图

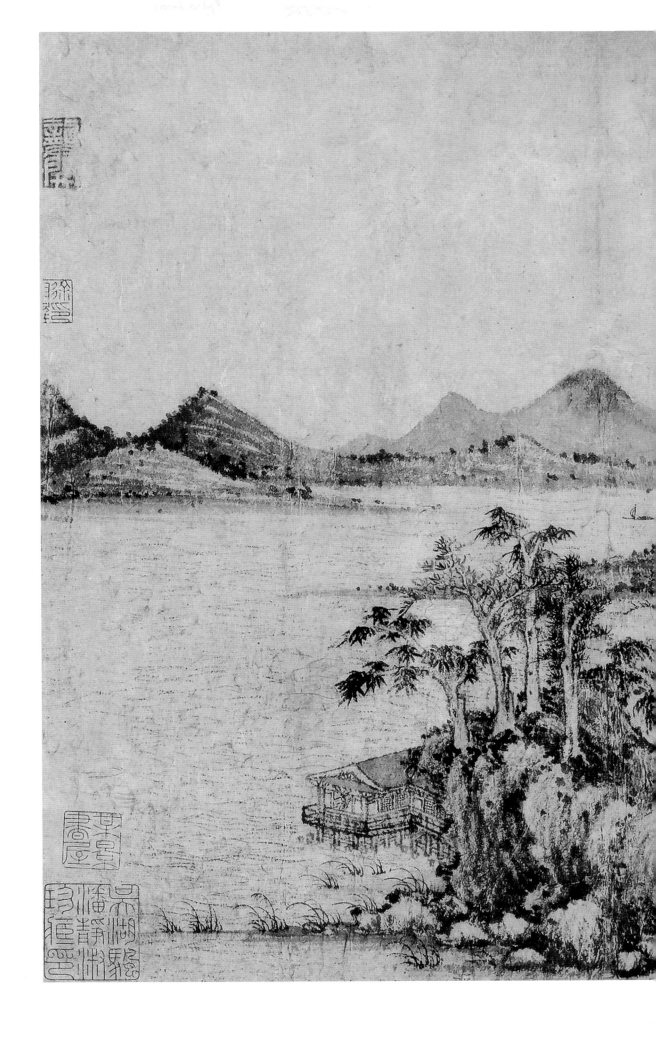

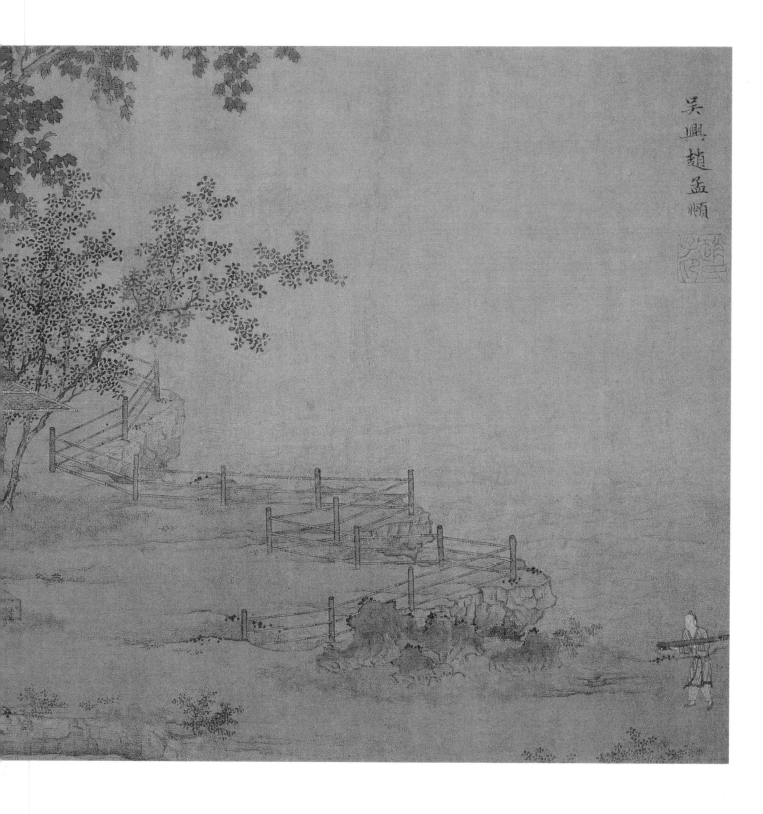

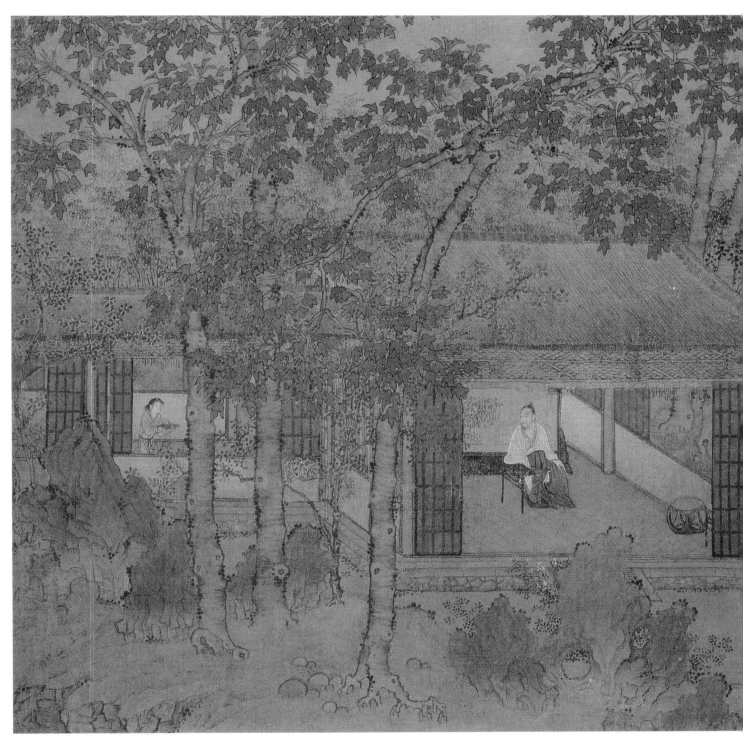

百尺梧桐轩图卷

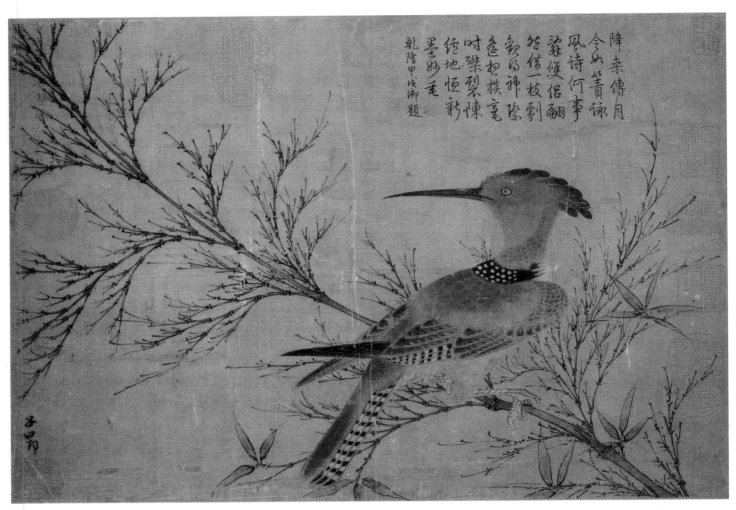

降来传月
今必篙詠
凤诗何事
家傚侣翮
於倍一枝剥
猷鳥神像
遂揲操竃
时辣裂陳
絟地恒新
墨彩老
乾隆甲戌御题

幽篁戴胜图页

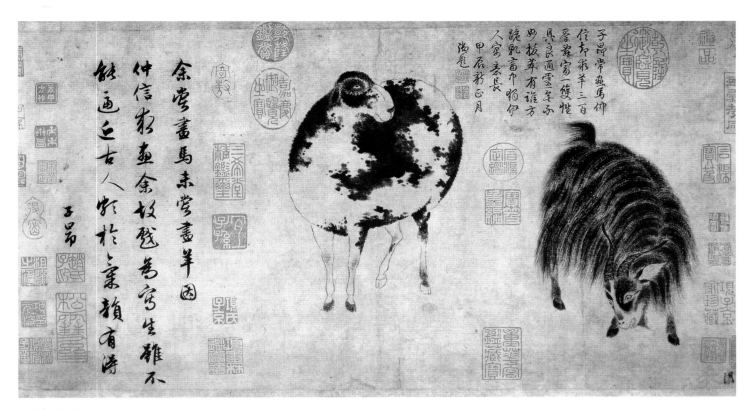

二羊图卷

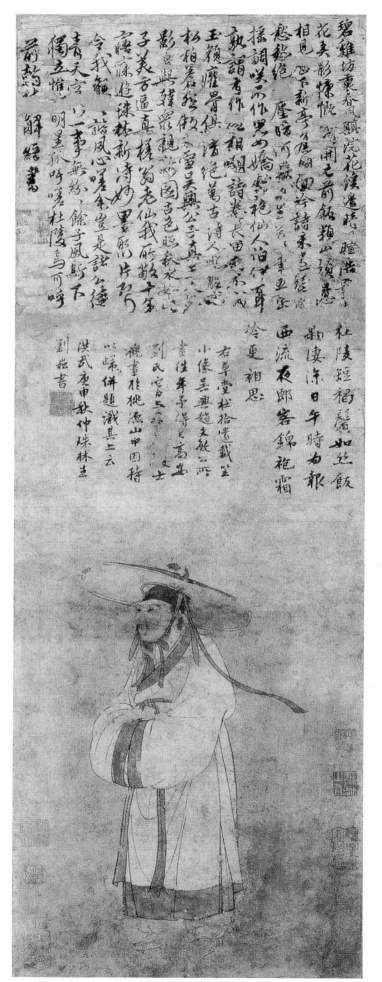

碧雞坊裏春氣顯浣花鎮進塲……瞳瞭……
花夫影悵恨……為用元前飯類此顏憲……
相見巴下新亭□□臨冷語來芝經寓……
愁越絕塵暗可藏□□□□……
搖調咲而作黑為嬌容紹仙人治世萬年
熟誦考作從相嘲詩裝長田處不恁
松柏鬱鬱魏□□□□公正真士□□服衣如……
影息與雜眾魏□阇呂色眼耿衣如……
王美方過直樓筍老仙我敢散千金……
子庵陳逢誅林新漭妙異照片……
令我軸□譜風心曙全堂豈是誑公德……
青天宮少二事無……餘子風斯不……
儔五幃……明呈孫呼嗟杜陵為可呼
蜀韵神
解經書

杜陵短褐鬢如銀飯
勤凄涼日午為報
西流夜郎客錦袍霜
冷更相思

右草堂社拾遺載笠
小像吳興趙文敏□畫
畫往年承得巨高安
劉氏官吕其後又士
槐書作桃漁山中因持
以崤併題谶其上云
洪武庚申仲秋仲珠林畫
劉崧書

杜甫图轴

40

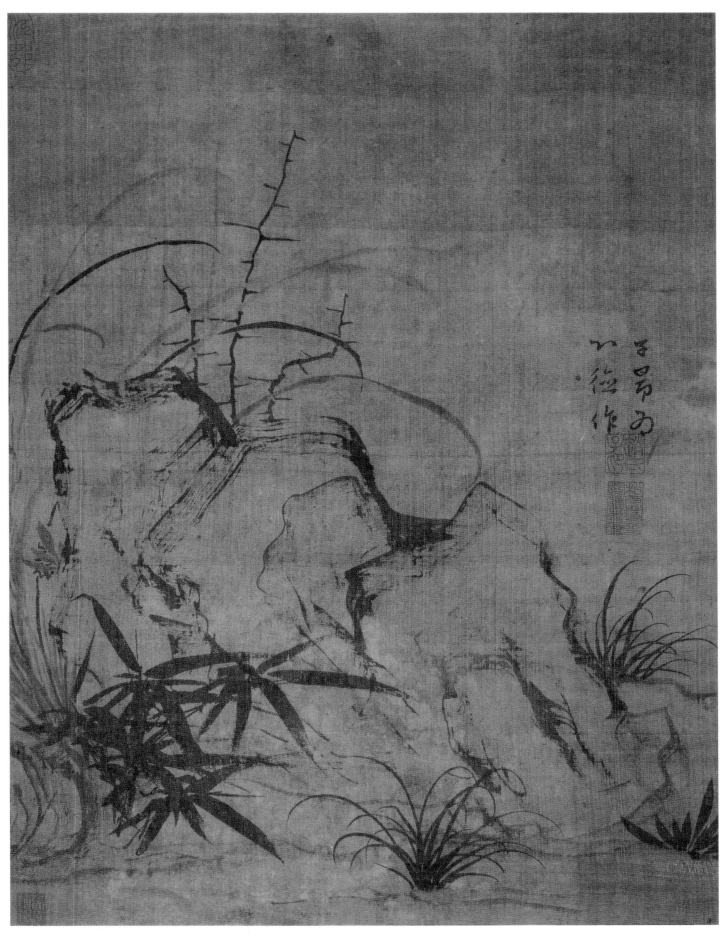

兰石图轴

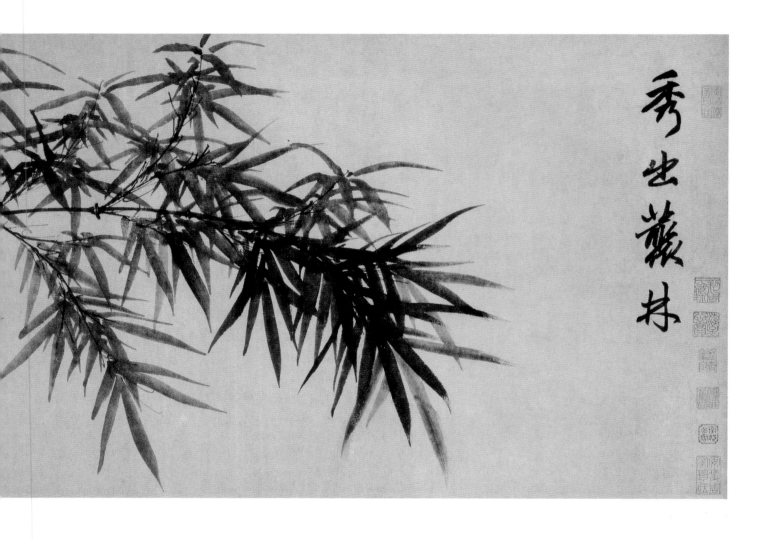

秀出叢林

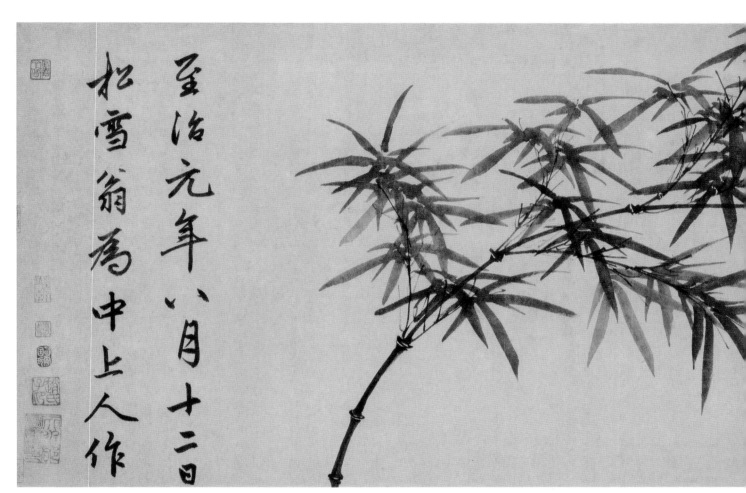

至治元年八月十二日
松雪翁為中上人作

秀出丛林

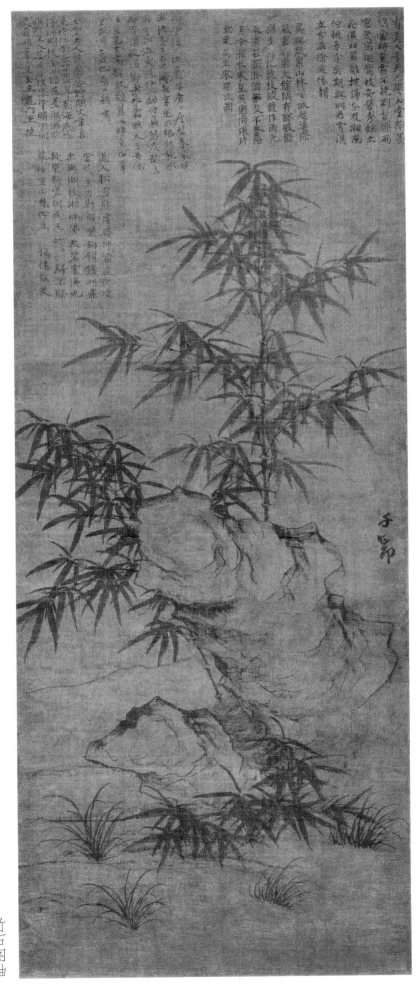

竹石图轴